Petite
Bibliothèque de l'Enseignement pratique
des Beaux-Arts

KARL ROBERT

LES
IMITATIONS
CÉRAMIQUES

LA MÉTALLISATION DU PLATRE
LA GALVANOPLASTIE

H. LAURENS, Éditeur
6, RUE DE TOURNON
PARIS

LES

IMITATIONS CÉRAMIQUES

LA MÉTALLISATION DU PLATRE
LA GALVANOPLASTIE

MACON, PROTAT FRÈRES, IMPRIMEURS

**PETITE
BIBLIOTHÈQUE ILLUSTRÉE DE L'ENSEIGNEMENT PRATIQUE
DES BEAUX-ARTS**
PUBLIÉE PAR ET SOUS LA DIRECTION DE
KARL ROBERT
Officier de l'Instruction publique.

LES
IMITATIONS CÉRAMIQUES

LA MÉTALLISATION DU PLATRE
LA GALVANOPLASTIE

PRIX : 1 FRANC 50

PARIS
H. LAURENS, ÉDITEUR
6, RUE DE TOURNON, 6
—
1896

LES
IMITATIONS CÉRAMIQUES

AVANT-PROPOS

Ce petit guide est le dernier de notre collection. Car il nous semblait avoir traité un peu de tous les arts qui se rattachent au dessin. Mais nous pensons satisfaire aux goûts de l'amateur en traitant ici des imitations qui ont un caractère artistique, parce que tous ne croient pas à leur réussite possible dans les arts du dessin. Hâtons-nous de dire qu'ils ont probablement grand tort, car chacun porte en soi les éléments du succès, il suffit bien souvent d'un peu de travail et surtout de persévérance. En général on se rebute trop vite, faute de se bien persuader que c'est en forgeant qu'on devient forgeron.

Évidemment certains, mieux doués, réussissent plus rapidement que d'autres ; à ces derniers, je ne cesserai de répéter que ce n'est pas une raison pour renoncer au travail dès le premier insuccès. C'est au contraire en renouvelant les essais, en prolongeant les efforts qu'on atteint le point tangible de la réussite, et à ce moment le plaisir éprouvé est si grand qu'il vous dédommage amplement des désespérances du début.

Et bien, j'ai pensé que si, dans ces moments de faiblesse, l'amateur s'imposait des distractions relativement faciles, ayant avec les arts du dessin un rapport direct, cela l'exciterait davantage à revenir aux études sérieuses du dessin, de l'aquarelle, de la peinture ou de la céramique. Il n'est pas jusqu'à la métallisation du plâtre qui ne puisse lui donner une très sérieuse jouissance puisqu'elle l'oblige à étudier de près les finesses d'une sculpture qu'il entreprend de décorer, s'il veut conserver au plâtre toute sa délicatesse et comme on va toujours du petit au grand, nul doute pour nous que celui qui *barbouille* un plâtre ne goûte avec plus d'intensité le charme et le mérite des belles œuvres de

la statuaire antique ou moderne. L'important, ami lecteur, c'est de mettre comme on dit la main à la pâte de quelque façon que ce soit.

Certes, la peinture à la bruine ne peut être considérée comme un art : eh bien, nous y avons vu des amateurs qui, avant d'avoir secoué le noir sur le petit grillage *ad hoc*, ignoraient le premier mot de la botanique et se sont initiés peu à peu, jusqu'à y devenir très forts, à cette branche des sciences naturelles, dans le seul but de rencontrer en dehors des plantes connues des feuilles bizarres ou d'un effet décoratif inattendu.

Ne pourrait-il en être de même pour le peintre de la céramique orientale qui peu à peu s'initie au mystère de l'harmonie des couleurs, et pourquoi ne serait-il pas entraîné un jour à confier au four du faïencier ou du porcelainier des essais qui n'auront, somme toute, de différence que par l'emploi de couleurs vitrifiables, avec lesquelles on se familiarise encore assez vite ?

On commence par la chansonnette, on finit par l'air d'opéra. Il n'est point indispensable d'avoir une belle voix, il suffit de chanter juste. Il en va de même en peinture et celui qui, dans

les imitations, apportera du goût et la sensation de l'harmonie n'aura plus qu'un bien petit effort à faire pour passer de ces imitations à l'art proprement dit.

K. R.

I

LES IMITATIONS CÉRAMIQUES

Le grand souci pour les peintres en céramique est toujours la cuisson, car, plus encore que les émailleurs, les porcelainiers n'ont que des réussites fort inégales à l'égard des amateurs, dont la plupart du temps ils ne connaissent pas le travail. Tel place une pièce trop bas dans le moufle, elle brûle; tel autre la place trop haut; elle ne glace pas ou insuffisamment pour peu que les couleurs soient un peu dures. Ces écueils ont rebuté bien des bonnes volontés qui ont accueilli avec plaisir le procédé de peintures à froid, sur terre cuite, dont l'aspect décoratif peut être varié à l'infini, et dont la solidité, grâce à divers perfectionnements est suffisante, puisque les objets ainsi décorés peuvent trouver place même à l'extérieur et supporter

les intempéries. Il est certain toutefois que leur conservation, ou tout au moins leur fraîcheur d'aspect, sera mieux assurée encore s'ils ne doivent orner que l'intérieur des appartements. Au vrai, nous pensons que c'est à ce but que doivent tendre surtout les efforts de l'amateur.

Si l'imitation des peintures sur porcelaine est à peu près impossible hors les procédés de la potichomanie et de la décalcomanie, genres qui pour nous n'ont plus aucun rapport avec les distractions artistiques, il n'en est pas de même de l'imitation des peintures sur faïence exécutée sur terre biscuitée, crue ou même sur des modèles en plâtre, au préalable solidifiés par un des moyens indiqués dans cet ouvrage. En effet, la surface des porcelaines étant lisse et recouverte d'un émail impénétrable, toutes les imitations de décor qu'on peut y adapter se révèlent aisément au premier aspect et il est bien impossible d'y faire illusion. Il n'est donc, au vrai, qu'un seul moyen de décorer la porcelaine, c'est de la peindre avec des couleurs vitrifiables et de les soumettre à la cuisson. Quant à en chercher des imitations sur terres non cuites ou simplement biscuitées, cela ne saurait non plus présenter

grand intérêt à notre avis, parce que quelque soin qu'on y apporte, on ne peut atteindre à l'aspect et à la finesse des véritables porcelaines.

La faïence au contraire, peinte elle-même beaucoup plus largement, et d'aspect plus décoratif, c'est-à-dire soumise, dans l'emploi, à une distance de vue pour ainsi dire obligatoire, prête tout à fait à l'imitation. Remarquez, en effet, qu'en thèse générale les bonnes imitations ne réussissent que pour des objets destinés à être vus à distance ; elles ne sauraient, selon nous, convenir aux objets destinés à être touchés. Or, les porcelaines se posent et les faïences s'accrochent, d'où il résulte que les dernières seules prêtent à une illusion possible.

Donc, nous aurons ici à nous occuper surtout de l'imitation des faïences et des œuvres de céramique classées sous le nom de poteries artistiques.

Pour l'imitation des faïences le procédé le plus simple nous est indiqué par la notice de Bourgeois aîné.

« Le plâtre, dit cette notice, se prépare à l'huile cuite, comme pour les autres imitations.

Nous avons pour la peinture de cette imitation établi une série de douze couleurs spéciales, au moyen desquelles on peut, par mélanges, obtenir tous les tons nécessaires.

On se sert de pinceaux fins en petit-gris pour avoir des teintes aussi unies et fondues que possible.

Chacun peut suivre son goût personnel pour le genre de décoration à adopter, mais on fera bien, si l'on veut des reproductions exactes, de s'inspirer des originaux que l'on voit dans les musées[1]. Quand la peinture est complètement sèche, on passe une couche de vernis faïence, et on laisse sécher à l'abri de la poussière. Une fois dur, ce vernis possède une surface douce et glacée ayant absolument l'aspect de la couverte de la faïence ; il résiste aux lavages et à la pluie, et les objets qui en sont recouverts peuvent sans inconvénient être exposé au dehors. Voilà donc, un premier procédé fort simple et qui en résumé ne diffère en rien de la peinture à l'huile.

1. A Paris, le musée de Cluny offre aux amateurs la plus belle collection qui se puisse imaginer. Avec une pochette d'aquarelle, on peut, en quelques séances, relever des motifs d'un très grand intérêt, qu'on adaptera ensuite selon le besoin.

Un autre procédé, plus parfait peut-être au point de vue de l'homogénéité de la couleur, est celui de l'*émaillage athénien* à l'aide des couleurs encaustiques. Le matériel nécessaire à l'émaillage athénien se compose d'une palette ronde en cuivre étamé, munie de godets estampés dans la palette même, de brosses en soie pareilles à celles employées dans la peinture à l'huile et de couleurs à l'encaustique préparées d'après le procédé breveté de M. Gabriel Désieux, artiste peintre.

Emploi des couleurs. — Les couleurs sont livrées en tubes d'étain et s'emploient à chaud. Pour s'en servir, il suffit de déchirer l'étui, de casser un morceau du bâton de couleur et de le placer dans le godet de la palette; on pose ensuite cette palette sur une source de chaleur quelconque, lampe à gaz, à pétrole, à alcool, un réchaud, un poêle, etc., qu'on fait chauffer suffisamment pour fondre les couleurs et les rendre très liquides sans risquer de les carboniser et les maintenir à cet état pendant tout le travail qui consiste à enduire de ces couleurs un moulage quelconque, statuette, plat, bas-relief, etc., en plâtre, terre cuite ou biscuit.

Préparation du sujet. — Il est nécessaire, quand on ne veut pas avoir des tons trop mats, de faire subir au plâtre ou à la terre cuite une préparation qui les rende moins absorbants en passant simplement dessus, avec une brosse à peindre, une ou deux couches d'*Apprêt liquide* qu'on laisse bien sécher.

Il est indispensable que tous les sujets à décorer soient parfaitement secs.

Peinture du sujet. — Quand la couche d'apprêt est bien sèche, la palette bien chauffée et les couleurs bien liquides on commence à peindre.

Le centre de la palette est destiné à mélanger à l'aide du pinceau les couleurs de la palette pour composer les tons, comme on le ferait avec de la couleur à l'huile.

Pour peindre, il suffit d'étaler sur l'objet à l'aide du pinceau le ton qu'on vient de préparer en ayant soin de bien faire pénétrer la couleur dans les creux.

Pour faciliter le travail nous conseillons de chauffer légèrement la partie du sujet que l'on veut décorer et, comme les *Couleurs à l'encaustique* sèchent très rapidement, il faut toujours

opérer avec des couleurs chaudes et aussi liquides que possible.

Émaillage. — Pour donner à la peinture l'aspect brillant et une plus grande résistance, il est indispensable d'ajouter aux couleurs une petite quantité de *Fondant* qu'on introduira dans chaque godet, à moins qu'on ne préfère en réserver un à cet emploi sur la palette pour l'ajouter au fur et à mesure pendant le travail quand on désire faire une touche brillante. Pour les tons mats, employer les couleurs telles qu'elles sont préparées.

Éviter autant que possible de passer plusieurs fois le pinceau à la même place et de revenir sur une partie peinte, car on risque d'avoir des épaisseurs et de perdre les finesses du moulage.

Lorsqu'un morceau est entièrement peint (figure, manteau ou portion quelconque du sujet), on le présente au feu avec précaution afin de fondre la couleur et de faire disparaître les coups de pinceaux et les irrégularités.

Lorsque le ton local ou de fond est posé, on peut revenir sur les détails : dans les figures par exemple on peut poser les tons des joues, des sourcils, des lèvres, etc. De même on revient

sur une robe ou un vêtement pour peindre les ornements que la fantaisie peut inspirer, puis on présente tout le moulage au feu avec beaucoup de précautions afin de fondre les nouveaux tons avec ceux du dessous.

Si on trouve que la peinture manque de brillant soit parce que le plâtre n'a pas été assez apprêté, soit parce que la quantité de *Fondant* qu'on y ajoute est insuffisante, il n'y a qu'à passer sur les parties trop mates une légère couche de *Fondant* pur et représenter l'objet au feu.

Emploi des bronzes. — Si l'on veut introduire des bronzes d'or ou de couleur dans la peinture, il suffit de les mélanger au *Fondant* et de peindre comme avec une couleur ordinaire.

Il est difficile de donner un dosage pour ce mélange, mais on pourra se baser sur ce point que, sur une quantité quelconque de *Fondant*, il faut ajouter assez de *bronze* pour que la touche couvre le plâtre.

On peut aussi donner une couche de *Fondant*, présenter au feu, poudrer de bronze et chauffer de nouveau, mais très légèrement. Ce procédé donne de beaux résultats, mais il demande plus de soins et plus d'adresse que le précédent.

Nettoyage des brosses, des pinceaux et de la palette. — Le nettoyage des brosses et des pinceaux s'effectue en les chauffant et en les essuyant aussitôt avec un linge sec.

Ce nettoyage est suffisant en général, mais on peut le rendre plus complet en les faisant tremper dans la *pâte fusible* qu'on a liquéfiée préalablement à la chaleur. Essuyer immédiatement.

Lorsqu'on finit de travailler on essuie la palette avec un linge pendant qu'elle est encore chaude, mais on peut laisser les couleurs dans les godets ; en chauffant la palette quand on voudra repeindre, les couleurs se liquifieront de nouveau.

Les Cautériums. — Le cautérium est une sorte de stylet de fer semblable aux outils dont se servent les sculpteurs.

Ils sont de différentes formes et servent à étaler la couleur mise en place avec le pinceau ou à faire des touches supplémentaires.

Il est nécessaire de les chauffer avant l'emploi.

LEÇON PRATIQUE

Nous choisirons pour cette première leçon pratique deux objets très simples, soit un petit

bas-relief « Tigre » d'après Barye, à peindre sur fond d'or, en ton naturel, et un vaste porte-bouquet, à jasper.

Avant toute opération, nous recommandons à l'amateur d'avoir deux lampes à alcool, une pour maintenir toujours la palette en l'état, l'autre parce qu'il faut fréquemment chauffer la surface de l'objet et ces deux opérations, étant souvent simultanées, sont moins faciles à exécuter lorsqu'on n'a qu'une seule lampe à sa disposition. Après avoir préalablement chauffé la surface du bas-relief, on passera d'abord au pinceau plat une couche d'apprêt liquide qu'on fixe en la présentant à la flamme de la lampe. On applique ensuite sur le fond AA' une couche de jaune de chrome foncé posée par petites touches juxtaposées, sans s'inquiéter outre mesure des inégalités que le feu viendra fondre et relier entre elles; mais en ayant soin cependant de ne laisser entre ces touches aucun interstice blanc qu'on nomme vulgairement des poux : sur ce fond, et pour le faire jouer, on peut en A' ajouter quelques touches légères de vert véronèse. La couleur prend immédiatement. On présente la surface à la flamme, et lorsque

la couleur est ainsi ramollie, prenant le bronze en poudre avec un blaireau, on secoue le blaireau en tapant sur la hampe avec l'index, de façon à couvrir la surface à dorer. Quand elle est suffisamment couverte, on fixe à la flamme et le fond est terminé. On peindra ensuite l'animal en tons naturels, soit : ocre jaune et

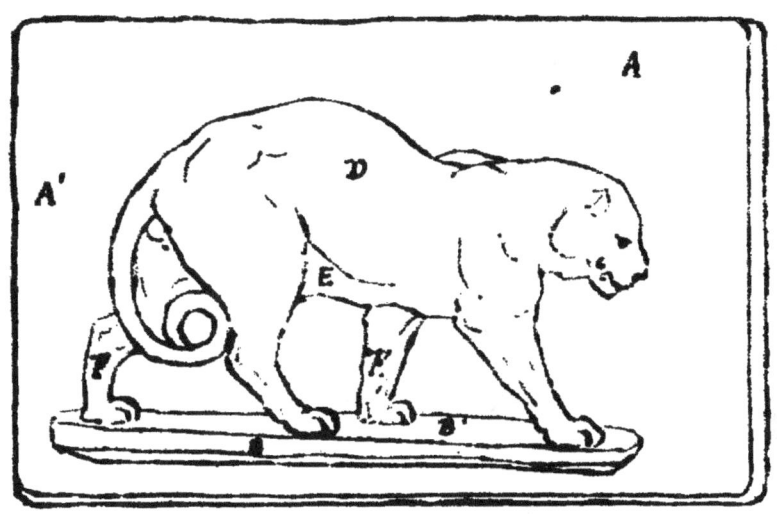

Premier exercice.

terre de sienne brûlée pour les parties vigoureuses telles que le dos et les pattes de second plan en F. Pour le ventre, on fera un ton plus gris composé du premier additionné d'un peu de blanc et d'une pointe de vert et de laque de garance mêlés. La gueule en C sera rehaussée de vermillon, l'œil, de sienne brûlée et de terre d'ombre naturelle.

Le terrain sera fait de vert de gris mêlé de jaune de chrome clair ou d'ocre jaune, selon l'intensité qu'on veut lui donner.

Pour le vase porte-bouquet à jasper, il suffit,

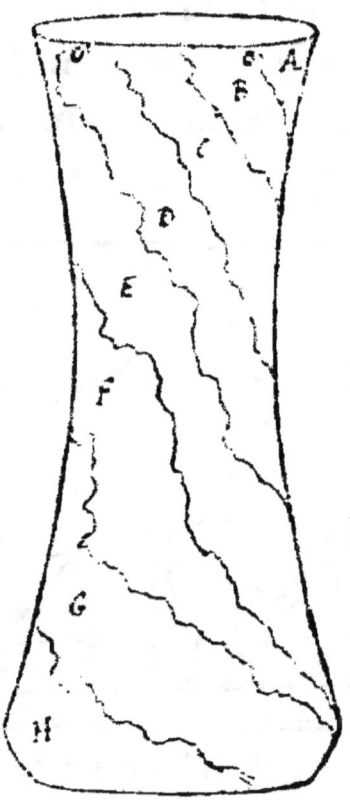

Vase à jasper.

après l'avoir préparé à recevoir les couleurs, comme il a été dit, de juxtaposer les couleurs, en les dégradant un peu vers le milieu pour leur redonner plus de force à la base, selon les indications suivantes : en A, violet fait de laque de

garance et outremer ; en B, ton bleuté, outremer et vert de gris ; en C, le même ton pour base, en forçant sur l'outremer et en mettant moins

Porte-bouquet jaspé, à l'effet.

de vert, on peut y ajouter un peu de blanc; en D, rouge de Venise et garance ; en E, vert de gris et blanc ; en F, laque de garance et rouge de Venise analogue au ton B un peu plus forcé

en bleu pour avoir plus de vigueur vers le bas; de même en G, le violet constitué pour A, mais plus vigoureux ; en H, laque de garance et une pointe de rouge de Venise.

Çà et là, et de haut en bas, toucher de bronze malaxé à la pâte liquide pour imiter le *frotté d'or* des Japonais.

Peinture sur terre biscuitée dite Peinture-émail ou Céramique orientale. — Ce procédé qui nous vient, les uns disent de Hollande, d'autres, plus sincères peut-être, d'Allemagne, a été singulièrement perfectionné par l'industrie française, et notre goût très particulier d'arrangement et de coloris harmonieux et délicat devait y trouver son compte, au point que nous sommes devenus les véritables propagateurs de cet art d'imitation à l'étranger qui vient toujours puiser auprès de nous ses modèles et ses inspirations même.

La mise en œuvre est assez simple : Après avoir soigneusement épousseté l'objet, on passe sur ce dernier une couche d'un *vernis fixateur* spécial pour empêcher la couleur de pénétrer dans la poterie. On mélange l'*or ducal* ou le *cuivre rouge* avec une *mixtion adhésive* pour

faire une peinture métallique et en remplir les incrustations avec un pinceau fin.

Pour obtenir une dorure brillante et inaltérable, on mélange simultanément l'or et la mixtion en toute petite quantité.

Les couleurs se mélangent entre elles comme pour la peinture à l'huile, et produisent ainsi une grande variété de tons.

En éclaircissant la couleur avec le *vernis émail*, on peut ombrer des teintes unies.

De plus, sur ces teintes unies, on peut peindre des sujets quelconques en préparant ces couleurs sur une palette en porcelaine, comme pour la peinture à la gouache et les délayant dans du *vernis émail* pour obtenir les glacis.

En général, pour le genre de décoration à donner à l'objet, il faut s'inspirer sur les originaux grand feu.

Employer pour les fonds : blanc de Chine, jaune d'ivoire, saumon, rose pompadour, bleu turquoise, vert céladon. Pour les ornements : carmin, bleu de roi, pourpre riche, brun jaune, rouge chair, vert émeraude, vert ancien. Pour les bordures et ornements principaux : noir, brun, pourpre, vert olive, vert foncé, terre rouge, violet de fer.

La peinture en camaïeu donne à l'œil un effet charmant par la combinaison des nuances d'une même couleur, comme un fond blanc ou ivoire et ornements bleu turquoise, vert céladon, bleu céleste, et, pour les ornements principaux, bleu de roi. Cependant chacun peut suivre son goût personnel pour la disposition du coloris, en tenant compte que l'opposition d'une nuance claire à une nuance foncée donne une bonne harmonie, par exemple comme bleu et blanc et non blanc et jaune. On peut incruster dans la peinture des paillettes de brocarts, de diamantines colorées en les posant ou les saupoudrant sur les parties encore humides : l'adhérence se fait d'une façon parfaite et donne une ornementation originale. Pour qu'un vase puisse recevoir de l'eau, il est nécessaire, vu la porosité de la terre, d'en enduire l'intérieur d'une ou deux couches de céramique.

Si la couleur coule dans les rainures, on la retire au moyen d'une pointe sèche que l'on glisse dans ces rainures et si elle est mal appliquée, on l'enlève de suite avec la pointe sèche taillée en sifflet.

Il est un autre genre de décor, dit *marocain*,

qui s'obtient en remplaçant l'or des sertissures par du noir assez liquide, de façon à ne pas boucher les incrustations : on peint avec toutes les

EXÉCUTION :

N°° 1 Bleu de roi.
2 Rouge écarlate.
3 Vert jaune.

N°° 4 Vert ancien.
5 Blanc de Chine.
6 Bleu d'azur.

couleurs, en laissant les lignes noires comme on eût laissé les lignes dorées ; les couleurs, par suite du noir qui se trouve dessous, prennent

des teintes plus harmonieuses, et l'on évite ainsi l'aspect clinquant. On peut toutefois peindre à l'or mat le décor marocain, mais par des à-plats posés sur champ et non dans les rainures. On doit se rendre compte, en effet, que l'or, mis dans des parties creuses, miroite par place selon l'éclairage de la pièce, ce qui n'arrive point avec les teintes plates d'or mat. Il faut observer aussi de ne pas juxtaposer, autant que possible, deux couleurs qui se repoussent comme le vert et le rouge employés dans une même valeur ; à tout le moins faut-il les séparer par du noir ou un ton neutre. En effet, les couleurs complémentaires l'une à l'autre, comme le vert et le rouge, s'exaltent par la prextaposition, puisque c'est leur propriété même ; on aurait toujours ainsi des tons d'un ensemble criard. Il faut donc les séparer par une couleur intermédiaire ou baisser, et de beaucoup, la valeur de l'une d'elles, soit mettre un rouge vif à côté d'un vert pâle ou, inversement, un vert intense à côté d'un rouge éteint ou très clair. De même pour toutes les couleurs du prisme, observer la loi dite des couleurs complémentaires.

II

LA MÉTALLISATION DES PLATRES

ET AUTRES MATIÈRES PLASTIQUES

Quelques ouvriers d'art, ingénieux, parmi lesquels il faut citer tout d'abord Caussinus de la Drôme et les frères Danielli, ont désigné par ce nom de *métallisation* du plâtre, les transformations diverses qu'on peut lui faire subir pour obtenir l'aspect du bronze, brun ou vert, de l'argent, des vieux étains, de l'ivoire ou de la faïence. Chacun y garde son procédé qu'il considère comme un secret professionnel, mais tous sont partis des mêmes principes, qu'ils ont, après une série de tâtonnements, perfectionnés de leur propre initiative ; nous allons les résumer d'après les documents qui leur ont servi de point de départ.

Solidification du plâtre. — Le plâtre étant une matière friable, il importe de le sécher à fond et de le durcir dans la mesure du possible, avant d'y appliquer les couches extérieures qui concourent à l'aspect final. Un plâtre métallisé doit non seulement l'être extérieurement, mais la nature du solide, des parties internes doit être à ce point transformée qu'il ait presque doublé de poids. On obtient ce résultat par une opération préalable qui est pour ainsi dire la préparation du travail, d'une importance capitale, puisqu'on y appliquera ensuite tel ou tel procédé de bronzage ou de mise en couleur qu'on aura choisi. C'est donc simultanément par la solidification et le bronzage des plâtres qu'on obtient bien réellement la métallisation du plâtre.

M. S. Lacombe, dans le manuel Roret, *Bronzage des métaux et du plâtre*, a précisé la recette en usage à peu près dans tous les ateliers : « Nous allons tout d'abord, dit-il, mettant de côté beaucoup de recettes pour conserver les plâtres, rappeler la manière de préparer et d'appliquer l'enduit hydrofuge de Thénart et de d'Arcet, puis nous parlerons du bronzage des pièces.

L'enduit hydrofuge de Thénard et de d'Arcet exige qu'on chauffe le plâtre. Cette opération peut se faire à l'étuve ou au réchaud de doreur; seulement, pour le plâtre, la chaleur doit être ménagée, et ne pas s'élever au-dessus de 100 à 120 degrés.

Pour préparer l'enduit, on prend de l'huile de lin pure qu'on convertit en un savon neutre, au moyen de la soude caustique. Lorsque la combinaison est opérée, on ajoute une dissolution assez concentrée de sel marin et on pousse vivement la cuisson jusqu'au moment où elle est assez avancée pour que le savon vienne nager sous forme de grains à la surface du liquide. On jette alors le tout sur un filtre en étamine, et lorsque le savon est bien égoutté, on le soumet à la pression pour en chasser le plus de lessive possible. En cet état, on fait dissoudre le savon dans l'eau distillée, et on passe la dissolution encore chaude à travers une toile fine. D'un autre côté, on prépare une autre dissolution en mélangeant dans l'eau distillée 80 parties de sulfate de cuivre ou couperose bleue, avec 20 parties de sulfate de fer ou couperose verte. On filtre la liqueur, et après l'avoir fait bouillir

dans un vase en cuivre bien propre, on y verse peu à peu la dissolution de savon jusqu'à ce que la solution métallique soit entièrement décomposée. Cette précipitation obtenue, on verse une nouvelle quantité de solution de sulfates de cuivre et de fer, on agite à plusieurs reprises et l'on porte à l'ébullition. Ainsi débouilli et saturé, le savon est lavé d'abord à l'eau bouillante, puis à l'eau froide ; on le presse ensuite dans un linge pour l'essorer et le sécher le plus possible, et, dans cet état, on en fait usage, ainsi qu'on va l'expliquer.

On prend un kilogramme d'huile de lin pure qu'on fait cuire avec 250 grammes de litharge en poudre très fine, on passe le produit à travers un linge et on l'introduit dans une étuve où on le laisse déposer. Avec le temps, ce produit se clarifie, et quand sa clarification est complète on prend :

Huile de lin lithargée et cuite,	300 gr.
Savon de sulfates de cuivre et de fer,	160 gr.
Cire blanche pure,	100 gr.

On met ce mélange dans un vase en faïence et on le fait fondre doucement au bain-marie ou

à la vapeur et on le tient en fusion pendant quelque temps pour laisser dégager le peu d'humidité qu'il renferme encore.

D'un autre côté, on fait chauffer dans une étuve la pièce en plâtre à une température de 80 à 90° C, et pendant qu'elle est chaude on y applique au pinceau le mélange précédent chaud et en fusion.

On répète plusieurs fois l'opération jusqu'à ce que l'on s'aperçoive que le plâtre n'absorbe plus d'enduit.

Telle est la recette qui a servi de base à toutes les recherches, à tous les perfectionnements. Mais le premier entre tous est celui qui consiste à immerger la pièce à bronzer dans la composition ci-dessus mentionnée et dont on peut supprimer la cire vierge. Certains laissent séjourner jour et nuit, pendant plusieurs jours, la pièce dans le bain jusqu'à ce que cette pièce saturée d'huile cuite et chargée ayant pénétré dans toutes les parties internes en double le poids et l'ait ainsi solidifiée. Nous croyons ce moyen infiniment préférable à la superposition de couches successives : il a l'inconvénient de nécessiter des cuves assez grandes, partant un

bain très copieux, enfin un appareil de chauffage qui maintienne une température égale durant la nuit, sans qu'on aie à s'en préoccuper, toutes conditions qui sont plutôt du domaine de l'industrie que de celui de l'amateur. Force est donc à celui-ci de recourir au durcissement par l'application des couches successives de l'enduit qui, s'il ne pénètre pas aussi profondément dans la pièce que si l'on avait usé du bain continu, solidifie au moins la surface et la prépare d'une façon très suffisante à recevoir l'application des bronzes.

Bronzage. — En ce qui concerne le bronzage et les diverses imitations, chacun pourra trouver par la suite des couleurs et des bronzes qui, mélangés, donneront des résultats conformes à son désir personnel, mais nous devons comme première méthode adopter des produits faciles à se procurer; aussi n'hésitons-nous pas à recommander ceux de Bourgeois aîné qui, le premier, a eu l'idée de classer les diverses colorations applicables au plâtre, et en a formé des boîtes garnies fort commodes pour les amateurs. Voici comment on applique ces couleurs et ces bronzes.

Bronze barbedienne. — On prend deux parties de brun barbedienne et une partie de bronze barbedienne qu'on délaie avec de l'essence de térébenthine et un peu d'huile cuite, et l'on couvre le plâtre de façon à ne point former d'épaisseur. Afin d'éviter de laisser voir les coups de pinceaux, on peut tamponner avec un fort pinceau ou un ébouriffoir. Ce qu'il faut surtout éviter, c'est d'empâter les creux : pour cela on se servira d'un pinceau plus fin que celui qui aura servi pour les grandes surfaces. Lorsque cette première couche est à peu près sèche, on prend au bout du doigt du bronze brillant et l'on frotte toutes les parties saillantes. Vous frotterez ainsi à peu près toutes les saillies observant que les nus surtout doivent être plus brillants que les parties drapées. Les creux, au contraire, ne doivent jamais recevoir de bronze brillant. Si l'on a quelque partie où le doigt soit trop fort pour obtenir le résultat cherché, on se sert d'un pinceau sec ou de tortillons de papier.

Lorsque le travail est ainsi préparé, il présente un aspect mat et semble un plâtre peint. C'est à l'aide du brunissage qu'on obtient l'as-

pect métallique. Pour cela il est indispensable que la pièce soit absolument sèche. Si l'on possède une étuve, on en usera autrement : on laissera la pièce reposer et sécher bien à fond, plusieurs jours si c'est nécessaire. Le brunissage se fait à l'aide des brunissoirs ordinaires en agate, soit recourbés, soit plats ou en dent de loup ; on l'achève au chiffon de laine et à la peau.

Bronze vert antique. — Lorsqu'on possède bien la manière de traiter, le bronze barbedienne ne présente pas de difficultés ; toutefois, la teinte générale qui est faite de *vert antique* et de *bronze vert* sera au cours de l'opération surchargée de *bronze vert*, pour obtenir un ton plus clair et varier l'aspect du travail. Le poudrage se fait comme précédemment, mais plus discrètement et seulement sur les parties saillantes du sujet.

Pour tous les autres genres de bronzages : bronze médaille, bronze japonais, imitations de vieil argent ou d'étain, fer poli ou rouillé, le mode de procédé est le même ; ce sont seulement les produits et couleurs qui diffèrent : il suffit de se les procurer avec l'instruction qui

les accompagne. Mais je le répète, l'opération matérielle est toujours la même.

Toutefois nous devons extraire de l'instruction donnée par M. Bourgeois aîné ces deux passages concernant l'imitation des ivoires anciens et modernes et celle de la terre cuite qui nous ont semblé particulièrement intéressants:

« L'imitation d'ivoire, dit-il, très intéressante comme le vieux bois, trouve ses principales applications sur des bas-reliefs où des statuettes de petite taille. Il faut, pour éviter une anomalie, se garder de choisir des pièces excédant les dimensions de ce que l'on peut faire avec l'ivoire véritable. Les mouleurs ont d'ailleurs des collections de modèles moulés sur ivoire, et on n'a que l'embarras du choix pour se procurer des sujets parfaitement appropriés à ce genre.

« Le plâtre extra-fin appelé plâtre albâtre se prêtant mieux que le plâtre ordinaire à cette décoration, assurez-vous pour la réussite que l'objet a bien été moulé avec cette sorte.

« Nous avons dit plus haut que cette imitation ne comportait pas de préparation à l'huile cuite; voici la manière de procéder pour un *ivoire ancien*.

« Avec la *lancette* en fer, tracez au hasard quelques lignes verticales, fines et irrégulières de longueur, pour figurer les fentes du vieil ivoire.

« Pressez un peu de la couleur *ivoire moderne* dans le fond d'un godet, délayez à l'eau et, au moyen d'un pinceau en petit-gris, passez une teinte générale très légère sur toute la surface de la pièce en suivant le sens de l'ivoire.

« Dans un autre godet, pressez maintenant une goutte du tube *ivoire ancien*, étendez à l'eau et logez de cette teinte dans tous les creux et sur toutes les surfaces fouillées. Puis, avec une petite éponge fine humide, frottez doucement tous les reliefs de façon à ce qu'ils soient plus clairs que le fond. Cette éponge vous servira aussi à enlever la couleur que, à cause de la porosité du plâtre, vous auriez pu mettre en excès sur certains endroits.

« En colorant ainsi le plâtre, il est bon de tenir compte que l'encaustique a déjà une légère teinte ivoire.

« Le plâtre ayant absorbé de l'eau en assez grande quantité, il faut attendre quelques jours avant de l'encaustiquer, car cette opération exige qu'il soit absolument sec. Il est entendu qu'on

peut toujours, si l'on est pressé, activer artificiellement le séchage.

« Selon le volume de l'objet à décorer, faites maintenant fondre au bain-marie un ou plusieurs bains d'*encaustique à chaud*, chauffez la pièce au four ou en l'exposant à la chaleur du gaz ou d'un foyer, et plongez-la immédiatement dans le vase rempli d'encaustique. Retirez au bout d'une demi-minute, faites égoutter autant que possible à la chaleur pour éviter les empâtements, et laissez refroidir.

« Vous n'avez plus qu'à frotter avec un morceau de flanelle pour obtenir le brillant, et, au bout de quelques instants, vous aurez entre les mains un fac-similé des plus parfaits ayant non seulement le poli et le toucher, mais aussi la transparence de l'ivoire.

« Si vous voulez donner plus de vérité encore à l'imitation, présentez-la à une chaleur douce pour ramollir l'encaustique, ramassez un peu de poussière avec un chiffon de flanelle et frottez-en doucement l'objet. La poussière s'attachera dans les creux et formera une patine très réussie.

« Pour l'*ivoire moderne* il n'y a qu'à tinter le

plâtre avec la couleur *ivoire moderne* seule, et à encaustiquer.

« Pour faire des imitations combinées de vieux bois et d'ivoire ancien sur le même sujet, comme une statuette avec la figure et les mains en ivoire et le reste en bois, on commence par l'ivoire et l'encaustique s'applique soit au trempé comme ci-dessus, soit au pinceau, en chauffant fortement la partie à couvrir. Afin de ne pas empêcher l'adhérence de la peinture, on gratte soigneusement les parties voisines qui se trouveraient couvertes, et on continue par le bois en passant à l'huile cuite et en procédant à la façon indiquée plus haut. »

Nous sommes, pour la terre cuite, en présence de deux procédés également très simples :

« Pour le *premier procédé*, pas de préparation préalable à l'huile cuite. Mettez dans un godet de la couleur en poudre *terre cuite* (*ancienne* ou *moderne* suivant le style du sujet), prenez un pinceau en petit-gris, délayez avec du *lait* jusqu'à consistance de crème coulante, et, en tamponnant, passez une couche de cette couleur sur toute la pièce. Si vous n'avez pas réussi à faire

une teinte bien unie, donnez une seconde couche après séchage.

« *Deuxième procédé.* — Passez une couche épaisse d'*huile cuite* et laissez sécher. Délayez la *terre cuite* en poudre à l'*essence de térébenthine* et à l'*huile cuite*, cette dernière en faible proportion pour que la peinture soit mate une fois sèche ; mélangez bien et peignez en tamponnant avec un pinceau en petit-gris. Pour plus de régularité et de solidité, on peut donner une seconde couche dès que la première est bien sèche. »

Ces procédés donnent l'un et l'autre de bons résultats au point de vue artistique, mais il faudrait nécessairement adopter le deuxième s'il s'agissait d'exposer le sujet décoré dans un jardin, car il serait seul capable de résister à l'injure du temps.

Imitation de la terre cuite. — Il y a plusieurs procédés pour imiter la terre cuite. Tout d'abord il est aisé, lors du moulage, de donner au plâtre l'aspect de la terre cuite en traitant la matière elle-même avant ou pendant le gâchage du plâtre. Avant le gâchage, le mouleur, s'il connaît une bonne formule, soit un dosage exact,

mélangera au plâtre sec de la poudre d'ocre rouge, en assez faible quantité. En donner le quantum est malaisé car cela dépend de la quantité de plâtre qu'on emploiera, ce qui pourrait encore se calculer, mais aussi du pouvoir colorant de l'ocre employé. Le mieux est donc de teinter le plâtre en le gâchant. Pour cela on gâche le plâtre comme à l'ordinaire et l'on ajoute un mélange de blanc de céruse broyé à l'eau et additionné d'ocre rouge ou de vermillon. On incorpore au plâtre quantité suffisante de ce mélange jusqu'à ce qu'on ait obtenu bon aspect de terre cuite. Nous préférons de beaucoup l'ocre rouge au vermillon pour atteindre un ton plus franc de terre cuite. Toutefois ce choix n'a qu'une importance relative, parce que quelque soin qu'on apporte à teinter le plâtre, il faut toujours avoir recours à une teinte superficielle pour la bonne finition du travail.

Cette teinte superficielle peut s'obtenir de deux façons. Le procédé Bourgeois que nous avons indiqué ci-dessus donne d'excellents résultats, mais certains préfèrent encore le vieux mode d'opérer, fort simple d'ailleurs, et qui donne aux terres cuites un aspect mat et laiteux fort

doux et très particulier. Il consiste en un mélange de lait et d'ocre. On emploiera du lait très clair, très écrémé par conséquent, voire même additionné d'un peu d'eau, et l'on procède comme pour toute peinture des plâtres, en évitant de revenir plusieurs fois au même endroit. En séchant, le plâtre présente alors un aspect de terre cuite rosée à reflets blanchâtres d'un effet très agréable.

Tels sont, d'une manière générale, les procédés applicables à la peinture et métallisation des plâtres. Ajoutons que pour les bronzages, le tour de main dans l'application des procédés a une importance énorme. L'essuyage au chiffon de la peinture alors qu'elle est encore fraîche, le frottage aux poudres de bronze et le polissage sont affaire de bon goût, comme aussi d'y savoir déterminer les brillants, accentuer les saillies, modeler la tonalité des draperies, etc... Et c'est pour cela que cet art est intéressant, parce que dès le second ou le troisième essai, on sent le besoin d'observer les bronzes véritables, et par conséquent de raisonner sur la sculpture au grand profit de son éducation artistique.

III

LA GALVANOPLASTIE

La galvanoplastie est un des arts industriels les plus répandus, ayant son application jusque dans les menus objets qui nous sont d'un usage journalier. Le bain galvanique, en effet, sert à la confection des couverts argentés, au nickelage des clés et autres objets, à la reproduction des caractères d'imprimerie, enfin à celle de ces petits bronzes usuels qu'on a toujours sous la main, tels que cendriers, cachets, etc..... Elle a aussi son application dans les œuvres d'art de premier rang et l'éminent architecte de l'opéra, Charles Garnier, lui a accordé une large part dans son œuvre si originale, si belle et surtout si moderne, grâce précisément au judicieux emploi de toutes nos industries d'art décoratif que son profond savoir et son esprit de concep-

tion audacieux et large ont utilisées en vue du résultat final.

Or, si pour de telles productions d'immenses ateliers, un outillage scientifique et compliqué sont nécessaires, le principe même de la galvanoplastie est si simple que l'installation complète en vue des travaux d'amateur peut tenir sur une table absolument comme le matériel du dessinateur ou de l'aquarelliste. C'est ainsi que la galvanoplastie rentre dans les petits arts d'amateur, pouvant lui fournir des éléments de fantaisie et de variété, qu'elle vienne s'adjoindre aux travaux de la sculpture, du découpage artistique ou de la pyrogravure. Nous allons donc parler d'une installation toute simple ne nécessitant pour ainsi dire point de frais et qu'on augmentera au fur et à mesure des progrès réalisés.

Disons tout d'abord que la galvanoplastie peut donner trois résultats différents : 1° Elle aura pour but de recouvrir d'une couche métallique mince un objet quelconque préparé à cet effet et qui restera ensuite sous ce revêtement extrêmement léger ; 2° elle donnera l'empreinte en creux des sujets qui lui sont soumis; 3° enfin,

la galvanoplastie produira sur des moules spéciaux une couche de métal suffisamment épaisse pour être détachée du subjectile, de façon à en donner l'image en relief et devenir ainsi un objet indépendant. C'est plus particulièrement du troisième de ces résultats que nous allons avoir à nous occuper, le second répondant surtout aux besoins de l'industrie et le premier nécessitant des connaissances en chimie ou une étude plus sérieuse des procédés : toutefois nous en donnerons les indications.

Le matériel de la galvanoplastie à productions épaisses se compose d'une ou plusieurs piles électriques, d'une cuve destinée à recevoir le bain galvanique et l'objet à y galvaniser, enfin des menus objets nécessaires au moulage et à la préparation des pièces, opération la plus importante pour une bonne réussite.

De la pile. — Certains ont commencé leurs premiers essais à l'aide d'un appareil *simple* réunissant la pile et le bain : mais cet appareil ne peut servir que pour de très petites pièces et le revêtement métallique y est long à obtenir : il est donc préférable d'avoir de suite un appareil composé de trois piles réunies entre elles qui

donnent une force électrique suffisante et une cuve séparée. Nous n'avons pas à parler ici de la pile proprement dite que l'on étudiera dans le premier traité de physique venu ; qu'il nous suffise de vous dire que la pile de Bunsen est la

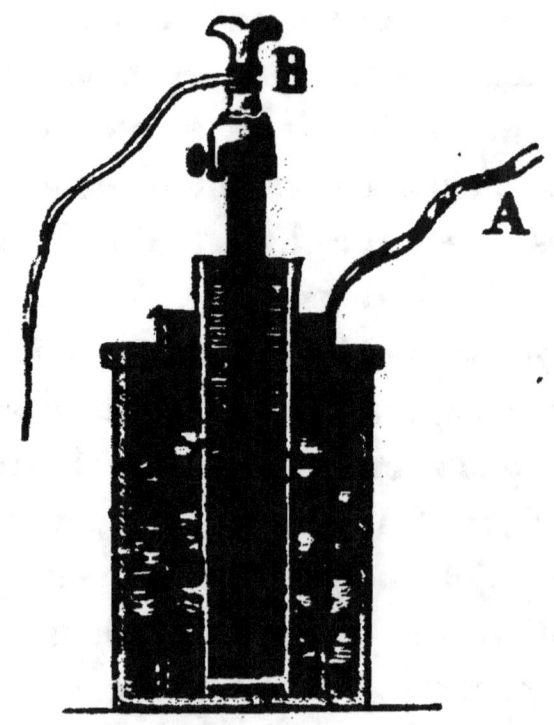

Coupe de la pile de Bunsen.

plus couramment employée pour les travaux d'amateur parce que l'entretien et la continuité de la force y sont plus faciles et moins coûteux que tous autres appareils. Les piles dites perpétuelles sont bien tentantes, mais trop irrégulières

— 47 —

de courant pour mener à bien les travaux de galvanoplastie.

On a donc une pile de Bunsen qui se compose : 1° d'un vase extérieur en grès; 2° d'un cylindre

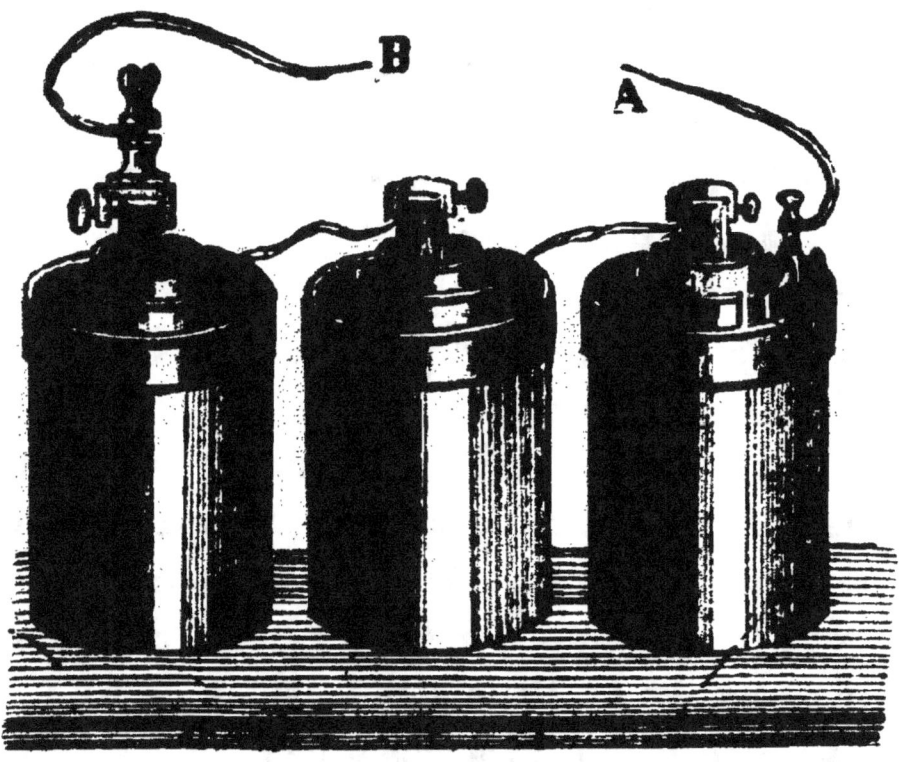

Réunion de trois éléments pile Bunsen.

en zinc, A; 3° d'un vase poreux ; 4° d'un charbon de cornue, B. On en réunit trois (chacune prend alors le nom d'élément et les trois réunis forment la pile), en faisant communiquer par un fil le charbon du premier avec le zinc du second et

alternativement pour le troisième. On aura donc à l'extérieur de la pile, composée de trois éléments Bunsen, un fil libre, attenant au charbon de cornue, un autre au zinc. On charge les éléments en mettant dans les vases poreux de l'acide azotique et dans le vase extérieur de l'eau acidulée à l'acide sulfurique à la dose d'environ huit gouttes par litre d'eau employée. Ainsi préparés les éléments sont dits en batterie, et l'on n'aura plus qu'à mettre en communication le fil attenant au zinc avec les objets à recouvrir de la couche galvanique et celui qui part du charbon avec le bain.

Pour cela, on aura une caisse, cuve ou vase de bois, de verre, de faïence, de porcelaine ou de gutta-percha, ou enfin de bois intérieurement doublée de gutta-percha, la plus communément employée. Dans cette cuve est le bain de sulfate de cuivre ainsi constitué :

Sur cette cuve reposent deux tringles : à l'une d'elle, C F, est suspendue une plaque de cuivre ; à l'autre, C D, sont attachés les moules.

On a donc réuni le fil A du zinc de la pile à la tringle C D ; le fil B du charbon de la pile à la tringle E F, qui communique au bain. Le courant

se produit alors et l'action galvanique commence, à l'état latent d'abord, puis progressivement devient visible de place en place. On laisse séjourner les objets jusqu'à consistance suffisante.

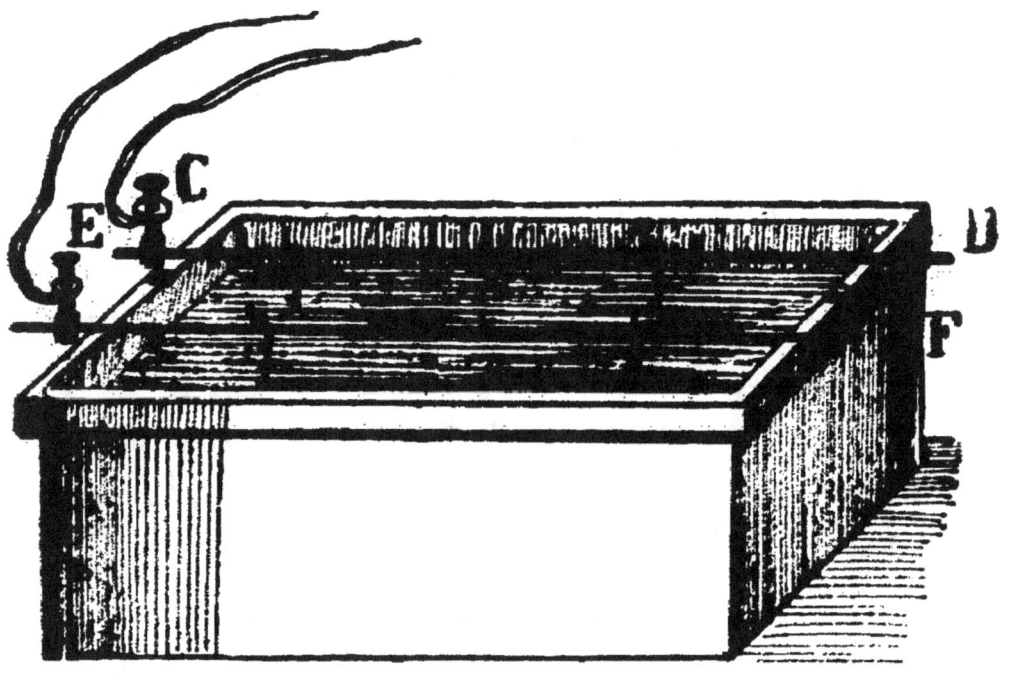

La cuve.

Mais pour que l'opération dont nous donnons ici le principe et l'installation rudimentaire réussisse il est une série de précautions, de soins et de préparation qui n'ont d'analogie que dans la photographie. Ici et là, évidemment, le mode d'opérer est extrêmement simple, mais tout

dépend des soins minutieux qu'on y apporte, et l'on ne saurait trop insister sur ce point car les échecs ne sont dus la plupart du temps qu'à des oublis ou des négligences de manipulations parfois insaisissables.

En premier lieu, la confection et la préparation des moules est d'une importance capitale et nous devons insister sur les détails, car de là dépend tout le succès final.

Des moules. — Les moules des objets à reproduire peuvent être exécutés au plâtre, au soufre, à la cire, à la gutta-percha. Nous parlerons surtout des moulages en plâtre, les autres matières ne présentant pour ainsi dire pas de différence si ce n'est qu'elles sont employées à chaud.

Les outils nécessaires aux opérations du moulage, avons-nous dit dans notre traité de la sculpture[1], sont : une *sébile* de bois pour *gâcher* le plâtre, qu'il faut avoir soin de conserver propre en la râclant et la nettoyant à l'eau chaude chaque fois qu'on s'en est servi ; une *spatule* en fer, quelques *ripes* en fer, un ciseau dit *fermoir*,

1. *Traité pratique du Modelage et de la Sculpture*, 2ᵉ édition. Paris, 1895, H. Laurens, éditeur.

un petit *maillet* de bois, enfin un ou plusieurs pinceaux en *blaireau* à poils longs et souples.

Il est de toute importance de n'employer que du plâtre de qualité parfaite, extra fin et *gras* qu'on ne trouve que chez les mouleurs de profession. En plus il doit être frais et non éventé. On appelle du plâtre gras celui qui est onctueux et produit, lorsqu'on l'a gâché, la même impression au toucher que si l'on trempait le doigt dans une crème épaisse. Lors donc qu'on n'a pas l'habitude du moulage, il faut essayer avec une petite quantité pour se rendre compte. Le plâtre gras prend lentement jusqu'à parfait durcissement.

On appelle *gâcher* l'action de délayer le plâtre dans l'eau en certaines proportions. Voici comment on procède : on verse dans la sébile ou, à son défaut, dans une terrine en terre émaillée ou une cuvette en porcelaine la quantité d'eau suffisante pour atteindre le tiers de la hauteur dudit vase (il s'agit ici de mouler de petits objets), puis prenant successivement, à poignée, le plâtre, on le laisse tomber dans l'eau en tournant au-dessus du plâtre et en se rapprochant peu à peu du centre, et l'on en met jus-

qu'à ce que la charge de plâtre émerge de l'eau et forme un cône la dépassant de quelques centimètres. On attend alors quelques instants que l'eau, par imbibition, ait humidifié le sommet du cône qui dépasse ; à ce moment, à l'aide d'une spatule ou, à son défaut, d'une simple cuiller, on mélange, en tournant le plâtre avec l'eau ; on laisse reposer, mais seulement quelques instants ; le plâtre est alors suffisamment gâché et bon à être employé pour faire un moule.

Le plâtre devant être surtout employé pour faire des moules sur des objets venant de *dépouille*, c'est-à-dire pouvant être retirés d'une seule pièce, parce que le modèle ne présente pas de parties rentrantes ou de trop fines saillies, on commencera par des médailles ou de petits bas-reliefs. Aussi bien ce sont les objets qui trouvent le mieux leur emploi dans l'utilisation de la galvanoplastie. Pour mouler un tel objet, qu'on aura soin de bien graisser à l'huile ou à la mousse de savon, le plâtre étant gâché, on le répand peu à peu avec une cuiller ou la spatule sur l'objet à mouler, garnissant tout d'abord les creux ; si c'est un médaillon-portrait, le creux de l'oreille, le creux des masses de cheveux etc., et, en

soufflant sur le plâtre afin que, encore très liquide à ce moment, il pénètre bien dans les fonds ; lorsque toute la pièce est ainsi légèrement couverte, vous répandez à nouveau du plâtre partout jusqu'à bonne épaisseur de deux centimètres environ. Quand le plâtre est bien pris et froid (car l'eau en délayant le plâtre le chauffe assez fortement et par suite l'échauffe avec lui), vous retournez l'objet ou le prenez à main, et pour enlever le moule, il suffit souvent de secouer la pièce sur l'autre main. Si le moule ne vient pas, vous introduisez entre les deux la lame d'un couteau rond et faites une très légère pesée.

Pour le moulage d'un objet de ronde bosse, tel qu'une figurine, un vase, etc..., vous placez l'objet sur une caisse de 80 centimètres de hauteur, vous faites de petites bandes de terre glaise aplatie sur une table que vous avez préalablement soupoudrée de talc, et placez ce ruban d'un nouveau genre en travers du sommet de l'objet et sur *champ*, c'est-à-dire sur son épaisseur, et descendez ensuite de part et d'autre à droite et à gauche de façon à partager l'objet en deux parties, la face et le dos, par cette petite

bande formant cloison, que vous soutenez du côté du dos par de petits étais faits de boulettes de glaise afin que la bande ne glisse pas pendant l'opération. La bande posée et le plâtre gâché, vous enduirez la face de l'objet en l'*imprimant* d'abord au blaireau avec du plâtre gâché très clair. Quand le plâtre commence à épaissir dans la sébile, vous en prenez soit à la main, soit avec la spatule, et vous chargez la partie commencée de votre moule. La moitié du *moule* est faite : vous enlevez la bande de terre glaise qui se détache aisément, et vous apercevez alors la *tranche* de cette partie du moule. De place en place, vous creusez dans cette tranche quelques trous qui seront remplis par des reliefs venant s'y emboîter et qui en épouseront la forme lorsque pour mouler cette deuxième portion du moule vous aurez procédé comme pour la première, ayant eu soin de bien huiler la tranche de celle-ci. Vous laissez bien sécher et le moule est fait.

Il est ainsi en deux pièces s'emboîtant l'une dans l'autre par ces espèces de tenons et mortaises grossièrement pratiqués sur les tranches ; vous réunissez ces deux parties à l'aide d'un fil

de fer galvanisé. Il est assez rare qu'un objet de ronde bosse puisse venir seulement en deux pièces : s'il est des saillies découpées ou des parties rentrantes profondes, il faudra souvent quatre ou même six pièces : le procédé est le même à la différence près que vous cloisonnez avec les bandes de terre glaise en quatre ou six compartiments, opérant successivement sur chacun d'eux. Si vous n'avez pas de terre glaise, opérez, surtout pour de petits objets, avec de la cire molle, de la mie de pain, de la gomme mie de pain ou tout autre corps souple, maniable, facile à enlever.

Lorsqu'un sujet vous semble trop difficile à mouler en plâtre, il faut opérer avec la gélatine, mais alors vous ne pourrez mettre celle-ci dans le bain galvanique ; il faudra la diviser en petits fragments et refaire un moule à nouveau, ce qui demande deux opérations nouvelles : une épreuve fragmentaire et un moule de chacun de ces fragments. Pour les détails d'une telle opération reportez-vous à notre traité *du Modelage*, le champ nous manque ici pour entrer dans de plus grands détails.

Ainsi qu'on le voit, les opérations du moulage

ne présentent pas de grandes difficultés, c'est plutôt la préparation des moules en vue de l'immersion dans le bain galvanique et leur bonne conductibilité qui doit attirer l'attention de l'amateur.

Cependant nous devons parler encore ici des moules en gutta-percha, les plus employés dans la galvanoplastie, et de certains cas spéciaux qui nécessitent un tour de main particulier.

La gutta-percha est une matière analogue du caoutchouc dont elle n'a pas la flexibilité mais comme lui fusible à chaud, elle a en outre l'avantage de se prêter aux empreintes les plus tenues; elle devient, lorsqu'elle est parfaitement sèche, d'une très grande dureté et ne s'altère pas dans le bain galvanique. Mais son emploi est assez délicat car elle s'attache aux doigts et aux outils d'une façon désespérante pour qui n'a pas pris les précautions indispensables. L'objet qu'on doit mouler ainsi doit être bien frotté de plombagine : on fait chauffer et fondre la gutta au bain-marie : lorsque la gutta est fondue, on la prend avec les mains également bien enduites de plombagine et on la pétrit de façon à en extraire toutes les bulles d'air, puis on en recouvre le

sujet en opérant partout une pression avec les doigts et la paume de la main.

Pour cette opération, il est nécessaire d'avoir près de soi une cuvette avec de l'eau froide, et d'y plonger fréquemment les mains, autrement on risquerait de se brûler. Lorsqu'on opère sur un corps dur, on peut opérer une pression assez forte, lorsque la gutta-percha est déjà dure, quoique encore tiède, en la chargeant d'une planche graissée et plombaginée, sur laquelle on met des poids d'une certaine grosseur, ou de gros volumes. Si l'on dispose d'une presse on peut donner un ou deux tours de presse. Le moulage à la gutta-percha est toujours une opération assez délicate et qu'il faut tenir en main : on manque généralement les premiers que l'on tente mais il ne faut pas se rebuter ; lorsqu'on a bien attrapé le tour de main, l'opération ne manque jamais et elle a trop d'importance pour ne point s'y attacher jusqu'à parfait résultat.

Pour qu'elle réussisse bien, nous engageons l'amateur à procéder toujours sur plâtre durci, à moins que l'objet à reproduire ne soit en bronze ou tout autre métal : il est donc nécessaire pour

cela de tirer une épreuve d'un premier moule en plâtre et de la durcir en la saturant d'huile cuite ou de cire. Nous allons voir plus loin comment on procède à cette opération.

Préparation du moule. — Outre le durcissement qu'on obtient par l'immersion du moule de plâtre dans un bain d'huile ou de cire, on le rend ainsi imperméable aux acides et capable de supporter l'immersion dans le bain galvanique sans détérioration. Mais ce n'est pas tout : le dépôt galvanique ne se produisant que sur une matière conductrice et métallique, il est nécessaire de métalliser le moule à l'aide de la plombagine jusqu'en ses creux les moins perceptibles et de surveiller bien attentivement les points d'attache aux fils conducteurs, car la moindre interruption, si petite soit-elle, occasionne un creux sur l'épreuve obtenue, à tel point qu'il n'est pas rare que l'amateur non averti n'obtienne un galvano présentant à la transparence l'aspect d'une véritable écumoire. Cette métallisation du moule demande donc les plus grands soins, et autant de soins la mise en contact par les points d'attache.

Voici comment y procède un praticien con-

sommé[1] : « Quand la pièce est bien sèche et bien nette, il faut aux quatre parties 1, 2, 3, 4, pratiquer une petite brèche comme l'indique le n° 5, à l'effet d'y introduire, à l'aise, un fil de cuivre tordu ayant la forme du n° 6. Vous faites aux extrémités oo' des pointes recourbées pour que l'anneau soit bien scellé dans le plâtre ; vous mouillez la brèche et y adaptez les branches et la tige bien trempées dans une gâchée de plâtre ; vous les renfermez de façon que l'anneau soit bien au niveau de la surface du sujet. Vous rétablissez le lisse du plâtre. Une fois ces quatre anneaux mis en place, vous ne devrez pas les ébranler et laisserez le plâtre se bien durcir. Pour que votre sujet ne surnage pas dans le bain, vous avez le soin de lui appliquer par derrière une petite pierre de silex ou de marbre, assez lourde, bien enduite et bien recouverte de plâtre. Passons maintenant à l'opération de la cire.

Dans une casserole en fer battu qui n'aura que cette destination, vous faites fondre au bain-marie de la cire jaune ; pendant ce temps, vous

1. F. Claude Michel, *Traité de galvanoplastie en cinq leçons*. Paris, 1888, Baudin et C¹ᵉ, éditeurs.

faites chauffer votre moule jusqu'à ce qu'il ait acquis la température à peu près égale à celle de la cire fondue. Vous attachez une ficelle à l'un des anneaux et suspendez votre moule dans la cire qui ne doit être que fondue et sans ébullitions. Lorsque vous ne verrez plus de bulles d'air s'échapper de votre moule, vous le retirerez ; il sera saturé. Cela ne suffira pas, il faudra le revêtir par derrière d'une couche assez épaisse de cire. J'ai toujours remarqué que si l'on ne fait usage d'un surcroît de précaution, certaines parties du sujet ne se recouvraient de cuivre que bien difficilement ; à votre moule encore tiède, mettez de la plombagine en suffisante quantité (il n'y en a jamais trop) pour pouvoir, avec un pinceau doux, passer et repasser dans toutes les parties du sujet, en respectant les arêtes vives et les détails en saillie. Cette opération doit être faite lentement et avec soin. Quelquefois il se présente que dans la partie lisse de la surface, et après avoir sorti l'excès de plombagine, il peut y avoir un ou plusieurs endroits qui présenteraient une imperfection dans la métallisation : ne craignez pas de faire usage du doigt bien imprégné de plombagine ; en frottant vigoureuse-

ment sur ces parties, vous y fixez la plombagine, et, pourvu que votre doigt soit sec, vous êtes assuré de la métallisation, alors même que dans les parties ainsi traitées, vous ne les verriez pas aussi recouvertes que dans d'autres. L'excès de plombagine que vous tirerez pourra vous servir pour d'autres épreuves. Frottez votre sujet avec un pinceau propre et de façon à le voir briller comme de l'acier. La métallisation douteuse est sur les parties mates, il faut y repasser souvent, et si l'ouverture vous permet d'y introduire l'extrémité du petit doigt, faites-en usage et assez vigoureusement; dans les parties récalcitrantes, j'ai souvent employé le pinceau oriental (ébouriffoir en blaireau); ce pinceau à barbe courte offre bien de la résistance; je recommande ce pinceau dont l'utilité est grande dans bien des cas, et surtout dans l'opération qui consiste à nettoyer et bronzer les sujets. La plombagine dite de commerce ne vaut rien en galvanoplastie: il y entre des corps organiques qui peuvent nuire; la bonne se trouve chez les fabricants de produits chimiques: on la trouve noire chez les uns; chez d'autres, elle est grise, sa couleur n'y fait rien; cependant, je préfère la grise, qui me

paraît être bien épurée ; elle m'a toujours donné, d'ailleurs, les meilleurs résultats.

Une fois votre sujet bien préparé, il reste, pour le compléter, à lui mettre ces quatre fils conducteurs ; remarquez bien que si je dis quatre fils, c'est avec l'intention de pouvoir retourner dans le bain le sujet, au cas où ses cavités pourraient être diamétralement opposées les unes aux autres. On peut à la rigueur n'en mettre qu'un seul, pourvu toutefois que vous engagiez dans les quatre anneaux un fil de cuivre tout autour du sujet et tendu de façon que les points de contact soient parfaitement observés. Nous nous contenterons donc d'un seul fil bien attaché à l'un des anneaux, en ayant soin de ne pas ébranler ce dernier dans le plâtre, car s'il y avait disjonction, le courant serait paralysé et le sulfate, rentrant dans l'intérieur du plâtre, le détériorerait et empêcherait tout scellement possible. Les trois autres anneaux doivent être recouverts de cire, après les avoir bouchés avec de petites boules de papier, pour que la cire ne touche pas aux points de contact.

Il n'est pas hors de propos de faire connaître dans cette leçon, sans rien prendre sur la qua-

trième partie, le fonctionnement du courant électrique, dont la marche bien comprise servira utilement à bien placer le sujet dans le bain. Je me sers d'une comparaison que je crois très juste. Prenez un chapeau de soie, soufflez aussi fortement que possible au centre du rond ou de l'ovale de la partie supérieure de ce chapeau ; votre souffle, du point central, s'éloignera en une infinité de rayons mourant à la circonférence ; et, s'il en est quelques-uns qui s'arrêtent en route, ce ne serait que par des obstacles rugueux ou des cavités. C'est là identiquement la marche mécanique du courant électrique qui, glissant sur les surfaces lisses, y dépose des molécules intégrantes de cuivre, et s'en va mourir aux bords extérieurs du sujet en y déposant enfin son cuivre, qui finit par présenter une agrégation qu'on appelle rognons et qui, par des superpositions infinitésimales, figurent des arborisations. Dorénavant, ces agglomérations seront des obstacles à la marche régulière du courant. On comprend que, puisque le courant semble préférer des surfaces lisses et qu'il donne en très peu de temps tous les détails d'une médaille, par exemple, c'est que cette médaille ne donne

ni des saillies, ni des cavités importantes ; il n'en peut être de même d'un moule en plâtre, qui mettra d'autant plus de temps à se recouvrir que les saillies et les cavités seront relativement considérables et nombreuses..... Je ne parlerai pas de la préparation des moules en gutta-percha. Cette matière très dense, très serrée et très lisse prend admirablement la plombagine, et c'est pour toutes ces raisons que le courant pénètre presque partout sans difficultés. S'il y a enfin bien des avantages en faveur des moules en gutta, les moules en plâtre ont, en certains cas, une bien grande importance, telle par exemple, que celle d'être assuré de la parfaite sortie du sujet, de son enveloppe, sans avarie aucune, et l'on ne peut pas toujours en être aussi bien certain, en ce qui concerne la gutta.

Il nous importait beaucoup de citer tout au long cette préparation indiquée par un véritable artiste qui s'est spécialisé dans la reproduction des lézards et des couleuvres, y trouvant des compositions remarquables et dignes d'être comparées aux œuvres de Bernard Palissy. Il nous a été donné d'en voir autrefois et nous avouons que c'est grand dommage que de telles produc-

tions n'aient point été vulgarisés auprès du public. Le petit livre de Claude Michel sera donc utilement consulté par l'amateur non seulement au point de vue de la reproduction des objets de l'histoire naturelle, mais encore au point de vue des détails de la manutention en matière de galvanoplastie.

Du bain galvanique. — Les appareils employés en galvanoplastie sont de deux sortes : l'appareil *simple* et l'appareil *composé*.

L'appareil *simple* est celui qui contient le bain de sulfate de cuivre et au centre la pile qui l'actionne. Il se compose d'un vase ou une cuve contenant une solution concentrée de sulfate de cuivre et d'un cylindre de verre, placé à l'intérieur, plus court, nommé diaphragme, fermé en bas par un parchemin tendu et rempli d'eau acidulée à l'intérieur duquel plonge une plaque de zinc. Entre les parois des deux vases est suspendu l'objet à galvaniser. La plaque de zinc du vase intérieur et le bain, par la pièce à recouvrir, sont réunis par un fil de cuivre. Si l'on consulte l'ouvrage de Claude Michel, on voit qu'il préconise l'appareil simple, dont il s'est toujours servi et à l'aide duquel il a obtenu de si excel-

lents résultats. Cependant tous les praticiens ne partagent pas son avis. Lorsqu'on se sert de l'appareil simple, on a, il est vrai, ensemble et dans le même récipient le liquide à décomposer et le courant qui le décompose, l'objet à recouvrir faisant lui-même partie de la pile électrique. Mais cet appareil présente deux graves inconvénients : le bain s'y détériore très rapidement par suite d'actions chimiques que nous n'avons pas à expliquer ici, et la surveillance de la marche du travail y est très difficile. Un praticien habile peut obvier à ces inconvénients, mais l'amateur trouvera selon nous de plus faciles résultats en opérant avec l'appareil composé, où les éléments qui composent la pile sont séparés de la cuve qui contient le bain.

Cet appareil que nous avons succinctement décrit avec la pile se compose de deux parties : la pile et la cuve. La cuve qui contient le bain porte deux tringles de cuivre destinées l'une à supporter le sujet, l'autre à supporter une plaque de cuivre rouge appelée *anode* et qui a pour objet de maintenir le bain à saturation, en se décomposant partiellement au fur et à mesure que le bain de sulfate s'épuise.

Malgré cela, il est nécessaire d'enrichir encore le bain en y ajoutant des cristaux de sulfate de cuivre de temps à autre ou mieux encore en y maintenant, en haut de la cuve, des cristaux en suspension contenus dans des godets de gutta-

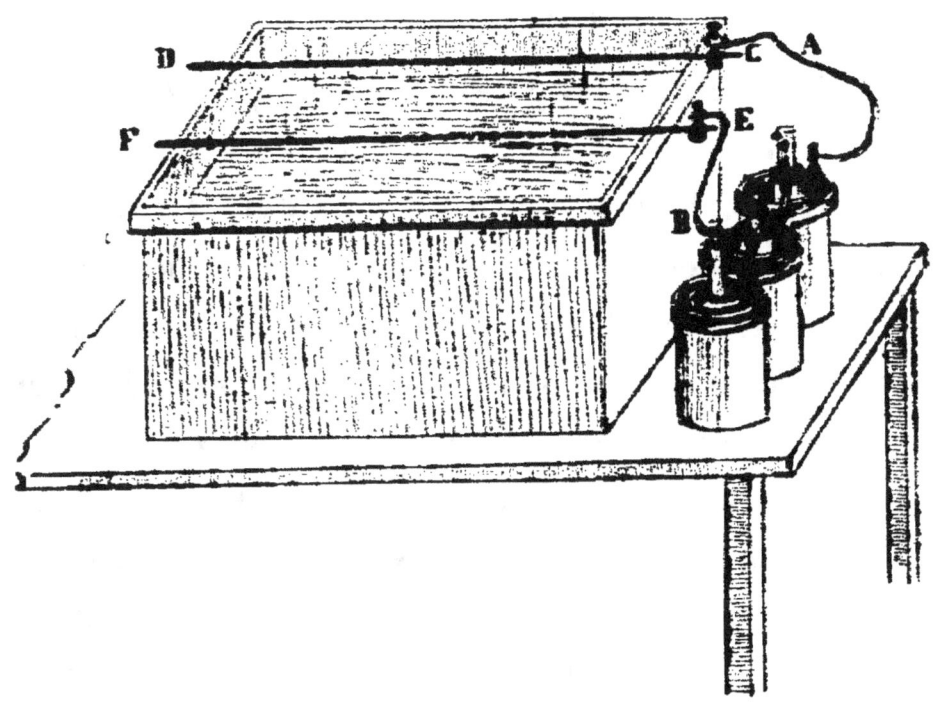

Action galvanique.

percha percés de trous et qui se dissolvent ainsi pendant tout le cours de la marche du courant.

Pour préparer le bain galvanique, on place les cristaux de sulfate de cuivre dans un sachet fait d'un morceau de grosse toile et l'on verse dessus

en plusieurs fois de l'eau bouillante : les cristaux se dissolvent et les impuretés du sulfate restant enfermées dans la toile, on retire le sachet : l'on a ainsi un bain pur et net d'une très belle couleur. Pour les godets d'alimentation on peut d'abord laver à l'eau tiède et rapidement les cristaux avant de les mettre en place.

Pour toutes les opérations de la galvanoplastie on doit se servir d'eau distillée : les eaux ordinaires, calcaires ou autres donnent toutes des bains défectueux et qui entravent l'action du courant. Quand le bain est ainsi prêt, il s'agit d'y placer la pièce à reproduire. Cette opération est délicate. Nous avons vu plus haut comment elle doit être attachée : ajoutons qu'une inspection minutieuse doit en être faite avant l'immersion dans le bain afin de se bien rendre compte que rien ne pourra entraver la marche du courant. Il faut également recouvrir de vernis la partie postérieure de la pièce et les côtés; enfin les parties de la face même qui ne sont pas destinées à recevoir du cuivre et où il serait resté de la plombagine qui par conséquent se recouvriraient inutilement. Lorsque la pièce est ainsi préparée, on réunit les quatre attaches et on la

suspend à la tige métallique placée au-dessus de la cuve à quelques centimètres du fond, bien en regard de la plaque de cuivre, dite anode, à huit centimètres environ de distance et on laisse l'action galvanique se produire pendant une durée de vingt-quatre heures sans y toucher. Au bout de quelque temps, vous voyez dans le bain le moule se recouvrir d'une teinte rosée, c'est le cuivre qui se dépose sur le sujet. Au bout de trois ou quatre jours vous aurez une épaisseur suffisante et pourrez définitivement sortir votre pièce.

La pièce une fois sortie du bain et reconnue suffisamment épaisse, vous la séparez du moule en opérant une pesée entre le cuivre et le moule. Vous la nettoyez avec de l'esprit de sel, additionné d'eau et la bronzez. Le bronzage se fait en chauffant légèrement la pièce à l'envers au-dessus d'une lampe à alcool : on frotte au chiffon de flanelle et l'on passe dessus un mélange de sanguine pulvérisée et de plombagine, enfin on brosse jusqu'à parfait lustré.

En résumé la galvanoplastie comme la photographie est une question de soins et, selon nous, tout le monde peut arriver à obtenir d'ex-

cellents résultats, surtout si l'on s'attache à la reproduction des bas-reliefs de dimension moyenne, pour l'ornement des petits meubles, des jardinières, petits guéridons et autres, pour les sujets à enclaver dans les ouvrages d'ébénisterie ou de découpage. Je ne pense donc pas que l'amateur doive se préoccuper de la reproduction des objets de ronde bosse où les difficultés sont grandes et où, quelque effort qu'il fasse, il ne saurait arriver à la netteté de rendu des travaux de l'industrie.

IV

DE LA PEINTURE A LA BRUINE

Nous avons dit en tête de ce petit ouvrage que certains amateurs obtenaient à l'aide de ce procédé si rudimentaire, analogue au coloris au patron, des résultats d'un effet décoratif tout à fait charmant. Expliquons ce qu'est le procédé matériel d'ailleurs fort simple.

Disons d'abord que l'on appelle peinture à la bruine, une peinture exécutée à l'aide d'une petite grille au-dessus de laquelle on promène des pinceaux de diverses formes imbibés de couleur et qui traversant le grillage en pluie fine, en bruine, vient remplir des espaces laissés libres sur un patron découpé dont les jours forment le dessin à reproduire. La partie principale réside donc dans la confection des modèles

puisés au règne végétal et composés de feuilles dont on évide certaines parties à la brosse. Pour obtenir ces modèles, après avoir trempé la feuille dans l'eau et légèrement essoré au papier buvard, on la place sur une feuille de papier blanc, on recouvre également de papier blanc les parties qui ne devront pas être mises à jour, puis, avec une brosse à habit bien plate, on frappe un peu vigoureusement sur toute la surface de la feuille qui se trouve ainsi perforée de petits trous produits par les crins de la brosse, et dentellent, pour ainsi dire, toutes les parties non recouvertes de papier. On laisse sécher et voilà le modèle prêt à servir.

On peut ainsi constituer tout un herbier et obtenir des modèles d'une décoration charmante. Mais si le dessin à la bruine, pour obtenir des tableaux de fleurs et de feuillage, des couronnes et des guirlandes sur bristol, sur bois clair, n'a été jusqu'à ce jour qu'une occupation artistique aux mains des seuls amateurs disposant de nombreux loisirs, l'usage serait répandu bien davantage s'il ne fallait justement constituer un entier herbier et créer soi-même les modèles originaux. Mais, me direz-vous, là est tout le

mérite. Soit, mais il faudrait compter sans la mollesse de la plupart des amateurs qui veulent la besogne toute préparée. Ajoutez à cela que fleurs et feuillages ne donnent qu'en saison et que la plupart du temps c'est l'hiver, loin de toute villégiature, qu'on s'adonne à ce genre de récréation artistique. Aussi l'industrie moderne a-t-elle créé des modèles tout faits qui se vendent par série et en boîte avec tout le petit matériel nécessaire à ce genre de peinture[1].
Ces collections lèvent donc complètement toutes difficultés en offrant un assez grand nombre de feuilles artificielles imitées parfaitement de la nature et fabriquées avec une étoffe assez solide, qui seraient certes préférables aux plantes naturelles séchées, si ce n'est qu'elles sont répandues et par conséquent d'une originalité moindre que celles qu'on peut créer soi-même, en ce qu'elles sont moins fragiles et portent plus solidement sur le subjectile à décorer. Un autre inconvénient de la feuille naturelle est l'épaisseur formée par les côtes qui empêche l'adhérence absolue et est souvent la

1. A Paris, chez Fontaine fils, 13, rue de Tournon.

cause d'un babochage dans le dessin ou la peinture. Les modèles artificiels étant parfaitement plats et n'ayant que la figuration des côtes et non l'épaisseur réelle donnent au contraire une adhérence parfaite, par suite un dessin très net.

Mais, et j'y reviens avec intention, malgré tous ces avantages l'amateur doit toujours être à la recherche de créations personnelles, de modèles qui lui soient propres. Se basant donc d'une part sur les feuilles naturelles, il peut parfaitement en produire d'analogues soit à l'aide d'une étoffe de soie gommée, soit avec du bristol, en puisant les sujets aux feuilles naturelles. Ceci dit, passons à l'exécution :

Le matériel peut être composé de quatre collections différentes, savoir :

1° 1 crible de fil d'archal avec une manche.
 1 gros pinceau rond.
 1 pinceau rond moins gros.
 300 épingles.
 1 petite pincette.
 2 verres à eau.
 1 grand tube de couleur préparée (Brun van Dyk).

1 plume à dessiner.
2 alphabets de papier de chanvre.
1 herbier avec des feuilles de plantes artificielles et avec des feuillets pour conserver des plantes naturelles séchées.
6 feuillets de modèles, de plus grand format; N°ˢ 4-6 sont dessinés au moyen de plantes naturelles et 1-3 de plantes artificielles.
6 feuillets de modèles de plus petit format.
1 mode d'emploi.

2° 1 crible de fil d'archal avec une manche.
1 gros pinceau rond.
1 pinceau rond moins gros.
300 épingles.
1 petite pincette.
2 godets de porcelaine.
1 grand tube de couleur préparée (Brun van Dyk).
1 plume à dessiner.
1 herbier avec des feuilles artificielles et avec des feuillets pour conserver des plantes naturelles séchées.
6 feuillets de modèles de plus grand format;

Nos 4-6 sont dessinés au moyen de plantes naturelles et 1-3 de plantes artificielles.
6 feuillets de modèles de plus petit format.
1 mode d'emploi.

3° 1 crible de fil d'archal avec une manche.
1 petit pinceau rond.
1 godet de porcelaine.
1 grand tube de couleur préparée
 (Brun van Dyk).
1 plume à dessiner.
1 herbier avec des feuilles artificielles et avec des feuillets pour conserver des plantes naturelles séchées.
6 feuillets de modèles de plus grand format; Nos 4-6 sont dessinés, au moyen de plantes naturelles, 1-3 de plantes artificielles.
1 mode d'emploi.

4° 1 crible de fil d'archal avec une manche,
1 petit pinceau rond.
2 sortes de couleurs pour le lavis de Lafond (en pâtes) avec deux godets de porcelaine.
1 herbier de plus petit format, avec des feuilles artificielles et avec des feuillets

pour conserver des plantes naturelles séchées.

3 petits modèles de dessins.

1 mode d'emploi.

Hors du brun van Dyk on peut aussi travailler avec la sépia naturelle ou avec la terre de Sienne cuite ainsi qu'avec un mélange de noir et brun ou de noir et rouge pour produire chaque nuance voulue de brun. On peut aussi se servir de noir neutre, de bleu d'iris et de vert de minéral pour enluminer les tableaux à la bruine.

Il faut se servir toujours de détrempes, qu'on achète déjà broyées en grands tubes d'étain et qu'on délaie seulement avec de l'eau ou l'on broie dans de l'eau des couleurs ordinaires en tablettes. Il faut les employer assez liquides, afin que la bruine soit très tendre et égale.

La couleur préparée ci-dessus mentionnée n'est pas seulement propre à s'attacher au bois, mais aussi à s'infiltrer corrosivement, de manière que les tableaux produits possèdent d'avance une certaine durée, chose très importante pour la vernissure ou pour la polissure finale.

On pose sur une table, bien à plat, le bois à à décorer qu'on polit à la ponce en poudre. On dispose l'ensemble du tableau à produire à l'aide d'une composition de fleurs et de feuillages, de façon que les objets destinés pour le devant soient mis par-dessous, alors les objets destinés pour le milieu et enfin les objets du fond par-dessus; fixez chaque objet par autant d'épingles qu'il faut pour porter également toutes les parties sur le papier à dessiner et pour les fixer dans la situation donnée. Alors préparez la couleur assez liquide avec de l'eau dans l'un des godets et commencez le travail même.

Imbibez le pinceau d'un peu de couleur, essuyez-le soigneusement afin qu'il ne soit imbibé de couleur que légèrement, et alors passez-le et repassez-le sur le crible de fil d'archal, tenu horizontalement au-dessus du tableau. La fine bruine ainsi produite colore peu à peu tous les endroits découverts d'une tendre couche, qu'on peut nuancer à son aise en clair ou en foncé par le nombre des passages de pinceau. Après avoir produit la nuance désirée ôtez avec précaution les épingles et les feuilles de l'assise supérieure avec la pincette et répétez la bruine

sur les endroits découverts par ce procédé. Après avoir ôté la dernière assise et après avoir répété la légère bruine sur les lieux qui étaient jusqu'à ce moment couverts, le tableau se présentera en couleurs très bien nuancées.

Naturellement le goût et les soins de l'auteur peuvent produire par ce procédé des effets admirables qu'on peut hausser à des ouvrages de l'art en rendant plus forts ou plus faibles les jours et les ombres par le petit pinceau. Quoique pour cette dernière manipulation la connaissance du dessin soit avantageuse, pourtant en forgeant on devient forgeron et commençant par une ou deux nuances on apprendra bientôt à produire des effets plus riches et plus délicats.

Ainsi qu'on le voit, l'exécution de la peinture à la bruine ne saurait présenter de difficultés réelles; il y faut cependant du goût et du soin, une certaine précision dans les arrangements. C'est là un petit art d'amateur, mais qui trouve une excellente application dans les travaux du découpage artistique allié à la marqueterie et à la pyrogravure.

V

CONCLUSION GÉNÉRALE

A NOTRE BIBLIOTHÈQUE D'ENSEIGNEMENT PRATIQUE
DES BEAUX-ARTS

Au cours de cette collection, combien de fois l'avons-nous dit, nous nous sommes uniquement adressé à l'amateur, essayant, non pas d'en faire un artiste allant grossir le nombre toujours croissant des médiocrités prétentieuses, mais d'en faire un homme de goût capable de se rendre mieux compte des œuvres d'art et du mérite des vrais artistes. Aussi, de le rendre apte à s'occuper, tant par des travaux personnels que par un choix judicieux, de la décoration intérieure de sa maison. Et sous ce nom d'amateur nous comprenons jeunes gens et jeunes filles ayant assez de loisir pour s'occuper utilement des arts du dessin.

Et puisque nous venons de prononcer le mot de *dessin*, rappelons encore qu'il est la base absolue de tous les travaux d'art et d'agrément. Non pas que des études assidues y soient de rigueur, ceci est affaire aux professionnels, mais des études d'observation constante dans chacun des arts auxquels on s'adonne. Il est évident que pour rendre l'œil apte à voir juste il faut le dresser quelque peu par une étude effective du dessin. Aussi ai-je dit à l'amateur : prenez au moins une saison pour les études du dessin proprement dit, avant de commencer l'aquarelle. Ce qui est vrai pour ce genre spécial l'est pour tous les autres. Impossible de pyrograver, de découper, de repousser un cuir si l'outil qu'on a en main ne suit pas les contours tracés, avec légèreté, je dirais presque, avec désinvolture. Tout le secret de la réussite est là. Il faut que le travail paraisse facile, facilement fait. Dans les travaux les plus patients, il importe au suprême degré qu'on ne sente point la peine.

Examinez de près une décoration de mosaïque d'art : que de patience pour juxtaposer ces pierres, en former une tête d'expression, une draperie mouvementée! et pourtant, si vous

observez le travail de près, vous verrez qu'individuellement toutes ces pierres sont irrégulières de formes et placées les unes à côté des autres avec une apparence d'aisance qui déroute le spectateur et semble presque un art grossier alors qu'il se fond, à la distance voulue, dans des nuances d'une infinie délicatesse. Il en va de même des vitraux, des tapisseries véritables, j'entends celles qui sont réellement décoratives, c'est-à-dire sobres de tons, comme l'entendirent les maîtres de la Renaissance, non hélas comme on les comprend aujourd'hui dans nos plus grandes manufactures, où le métier du tisseur voit s'épinger des milliers de nuances dont les trois-quarts sont bien superflues, tout cela sans profit pour l'Art de la décoration, et où enfin on sent trop que d'habiles ouvriers ont peiné des années sur un mètre carré d'ouvrage!

Pardon de cette digression, mais elle sert à établir que ce n'est pas seulement aux petits travaux que notre observation s'adresse, mais bien qu'elle nous est au contraire suggérée par une étude toujours suivie des plus belles manifestations de l'art. Pour en revenir à ce qui nous occupe, répétons qu'après quelques études

matérielles de dessin, c'est la préoccupation constante du respect de la forme qu'on cherche à rendre, qui donne à tous les travaux un caractère artistique; que cette préoccupation doit précéder l'exécution, à mesure qu'on avance si l'on veut obtenir cet aspect d'aisance et de facilité que nous jugeons indispensables à tous les travaux d'art.

Ceci dit, récapitulons les divers emplois que l'amateur peut tirer des enseignements de notre bibliothèque pratique.

En premier lieu, le *Fusain* : outre que le fusain peut servir de premier procédé à l'étude du dessin par suite de la facilité qu'on a d'effacer les premiers essais et de revenir presqu'indéfiniment jusqu'à ce qu'on ait trouvé ce qu'on veut rendre, il peut encore servir à l'étude des *valeurs* dont on aura tant besoin dans la pratique des travaux de peinture ou d'aquarelle. Mais le *Fusain* est par lui-même un art décoratif et l'on peut exécuter par ce procédé des panneaux, des écrans, des paravents. D'autant qu'une découverte récente, celle des panneaux de Milliary, tout spécialement préparés, permettent à l'amateur de se passer d'encadrement et d'enclaver ses

sujets à même les boiseries, de façon à faire corps avec toute la décoration intérieure s'il s'agit de panneaux de portes ou d'entre-deux, avec la monture, s'il s'agit de faire un paravent. Quant aux écrans, la soie est, selon nous, le seul subjectile admissible. Dans ces sortes de travaux, au fusain plus encore qu'à l'aquarelle ou à la gouache, il est important de ne point copier servilement un modèle quelconque formant tableau, mais bien le simplifier et donner à l'exécution un aspect de *décor* et non de tableau. On y arrive par réduction au minimum possible de tous les détails qui disparaîtraient d'eux-mêmes si l'ouvrage qui sert de modèle était placé hors de la portée d'une vue normale. On obtient ainsi une simplification des plans et du travail qui déjà donne l'aspect décoratif cherché. Il suffit ensuite de modifier certaines formes selon l'espace à occuper, donner plus d'élégance aux objets qui se présentent en hauteur par exemple, encadrer et habiller de feuillages les angles des panneaux pour arriver à parfait résultat.

Les travaux de peinture à l'huile et d'aquarelle ont à peu près la même adaptation que le

fusain, mais l'aquarelle principalement, soit pure, soit rehaussée de gouache, est le meilleur procédé pour les objets de *petite* décoration, les abat-jour, les écrans, les calendriers, les éventails et les tambourins, les cadres en forme de palettes, de lyre, de petits paravents, de table, de croissant, etc., enfin les boîtes dont on a aujourd'hui varié les formes à l'infini : formes de violon, de mandoline, de soufflet, d'armoire à glace, de vitrine Louis XV, de chaise à porteur etc., etc. Enfin pour la gouache pure, les objets en tôle vernie et bois de Spa : tubes porte-bouquets, baromètres et thermomètres, boîtes à gant, à mouchoirs, boîtes à jeu, coupes, coquilles vide-poches, porte-montres, bonbonnières, etc.

Dans tous ces petits travaux une exécution plus minutieuse est parfaitement admise parce que ces objets se prennent à la main et sont objets décorés et non d'art décoratif, ce qui est bien différent.

Où l'amateur doit revenir à l'art décoratif c'est dans l'emploi des peintures en imitation des tapisseries, la peinture à l'huile sur verre ou sur étoffes, les cuirs repoussés, la pyrogra-

vure employée à la décoration des meubles, car ici, c'est avant tout l'aspect d'ensemble qui doit être parfait, les objets n'étant pas destinés à être regardés par le menu. De même pour les objets qui ressortent de la sculpture, comme la barbotine à froid ou avec cuisson. Nous engagerons vivement l'amateur à se préoccuper d'obtenir plutôt un aspect d'ensemble un peu large tant par la forme des vases ou autres objets que par l'exécution des fleurs qui servent à les décorer. La fleur ne doit point être modelée pétale à pétale ainsi que nous l'avons vu trop souvent : barbotines peintes ou simplement modelées doivent être traitées par des touches larges bien dans l'esprit de la forme totale et non par de petites touches de peinture ou des divisions de modelé raccordées ensuite pour obtenir l'ensemble de la fleur. C'est dans la masse même de la matière qu'il faut fouiller si l'on veut avoir pour résultat l'aspect décoratif.

Et maintenant, chers lecteurs, je vous quitte, heureux si les conseils puisés aux bonnes sources que j'ai relatés dans cette Bibliothèque peuvent vous apporter quelque agrément à la vie de

chaque jour et vous faire tendre les bras vers l'*Idéal* toujours insaisissable, il est vrai, mais si nécessaire à l'âme du poète et de l'artiste.

FIN

TABLE DES MATIÈRES

—

 Pages

Avant-Propos.......................... 5

I

Les Imitations céramiques 9
 Leçon pratique...................... 17

II

La métallisation des plâtres et autres matières plastiques.................... 27

III

La Galvanoplastie 43

IV

De la Peinture à la Bruine................ 71

V

Conclusion générale à notre Bibliothèque d'enseignement pratique des Beaux-Arts. 81

MACON, PROTAT FRÈRES, IMPRIMEURS

BIBLIOTHÈQUE
d'Enseignement pratique des Beaux-Arts

Par KARL ROBERT (Georges MEUSNIER)

Expert auprès des Tribunaux du département de la Seine
Officier de l'Instruction publique

Collection in-8° raisin, ornée de nombreuses illustrations

PRIX DU VOLUME : 6 FRANCS

FRANCO CONTRE MANDAT-POSTE

1° LE FUSAIN SANS MAITRE

TRAITÉ PRATIQUE ET COMPLET SUR L'ÉTUDE DU PAYSAGE AU FUSAIN

Orné de 25 planches fac-simile d'après ALLONGÉ, APPIAN, LALANNE, LHERMITE, RIVOIRE, KARL ROBERT, etc.,

et nombreux dessins et croquis à interpréter au fusain.

(19ᵉ Édition.)

2° LE DESSIN

ET SES APPLICATIONS PRATIQUES AUX TRAVAUX D'ART
ET D'AGRÉMENT

3° LA PEINTURE A L'HUILE

(PAYSAGE)

TRAITÉ PRATIQUE ET COMPLET SUR L'ÉTUDE DU PAYSAGE

interprété selon les maîtres anciens et modernes :

HOBBEMA, RUYSDAEL, VERNET, COROT, DAUBIGNY, TH. ROUSSEAU, J.-F. MILLET

4° LA PEINTURE A L'HUILE

(PORTRAIT ET GENRE)

5° L'AQUARELLE

(Paysage)

TRAITÉ PRATIQUE ET COMPLET DU PAYSAGE A L'AQUARELLE

Avec leçons écrites d'après ALLONGÉ et E. CICERI,

avec planches en couleurs et croquis à interpréter à l'aquarelle

(5ᵉ Édition.)

6° L'AQUARELLE
(Figure, Portrait, Genre)

Avec leçons écrites d'après les estampes en couleurs des maisons Boussod-Valadon, etc.

7° LE PASTEL

TRAITÉ COMPRENANT

LA FIGURE & LE PORTRAIT, LE PAYSAGE & LA NATURE MORTE

avec figures dans le texte et référence de pastels en couleurs.

8° L'ENLUMINURE DES LIVRES D'HEURES

Missels, Canons d'autels, Images pieuses et Gravures,
Souvenirs de première communion
et de mariage.

9° LE MODELAGE & LA SCULPTURE

TRAITÉ PRATIQUE

contenant tous renseignements sur l'exécution en terre, marbre et terre cuite, opérations du moulage, etc.,

avec leçon écrite par François Rude.

2° LE DESSIN

ET SES APPLICATIONS PRATIQUES AUX TRAVAUX D'ART ET D'AGRÉMENT

3° LA PEINTURE A L'HUILE

(PAYSAGE)

TRAITÉ PRATIQUE ET COMPLET SUR L'ÉTUDE DU PAYSAGE

interprété selon les maîtres anciens et modernes :

HOBBEMA, RUYSDAEL, VERNET, COROT, DAUBIGNY, TH. ROUSSEAU, J.-F. MILLET

4° LA PEINTURE A L'HUILE

(PORTRAIT ET GENRE)

5° L'AQUARELLE

(Paysage)

TRAITÉ PRATIQUE ET COMPLET DU PAYSAGE A L'AQUARELLE

Avec leçons écrites d'après ALLONGÉ et E. CICERI,

avec planches en couleurs et croquis à interpréter à l'aquarelle

(5° Édition.)

6° L'AQUARELLE

(Figure, Portrait, Genre)

Avec leçons écrites d'après les estampes en couleurs des maisons Boussod-Valadon, etc.

7° LE PASTEL

TRAITÉ COMPRENANT

LA FIGURE & LE PORTRAIT, LE PAYSAGE & LA NATURE MORTE

avec figures dans le texte et référence de pastels en couleurs.

8° L'ENLUMINURE DES LIVRES D'HEURES

Missels, Canons d'autels, Images pieuses et Gravures, Souvenirs de première communion et de mariage.

9° LE MODELAGE & LA SCULPTURE

TRAITÉ PRATIQUE

contenant tous renseignements sur l'exécution en terre, marbre et terre cuite, opérations du moulage, etc.,

avec leçon écrite par François Rude.

10° LA GRAVURE A L'EAU-FORTE

TRAITÉ PRATIQUE ET COMPLET
COMPRENANT LE PAYSAGE ET LA FIGURE

11° LA CÉRAMIQUE
TRAITÉ PRATIQUE DES PEINTURES VITRIFIABLES
PORCELAINE — FAÏENCE — BARBOTINE

12° LA PHOTOGRAPHIE
AIDE DU PAYSAGISTE OU PHOTOGRAPHIE DES PEINTRES
RÉSUMÉ PRATIQUE
des connaissances nécessaires pour exécuter la Photographie artistique
PAYSAGE, PORTRAIT ET GENRE

LE CROQUIS DE ROUTE
ET LA POCHADE D'AQUARELLE
AUX SIX COULEURS FONDAMENTALES

Orné de 44 dessins dans le texte, d'après croquis d'artistes, et aquarelles originales, de deux planches en couleur, est un petit traité d'aquarelle spécialement destiné aux touristes; la méthode, simplifiée et ramenée à l'emploi des six couleurs fondamentales fixes, y est présentée d'une façon claire et précise. En l'étudiant un peu, durant l'hiver, nul doute que l'amateur puisse rapporter d'excellents souvenirs de voyage.

Prix : 2 Francs.

PRÉCIS D'AQUARELLE
Paysage, Nature morte, Fleurs, Figure et Animaux

Suivi d'un essai sur les différents mélanges des couleurs applicables à tous les genres. — Prix : 2 francs.

PETITE BIBLIOTHÈQUE ILLUSTRÉE
DE
L'ENSEIGNEMENT PRATIQUE DES BEAUX-ARTS

PUBLIÉE

Par et sous la direction de M. KARL ROBERT

COLLECTION COMPLÈTE EN 12 VOLUMES

Prix du Volume : 1 fr. 50

1. *Les Éléments de la perspective pratique.*
2. *Les Procédés du vernis Martin.*
3. *La Peinture sur émail. — Les Émaux de Limoges.*
4. *L'Aquarelle (paysage).*
5. *L'Art de peindre un portrait en miniature.*
6. *Traité pratique des peintures à la gouache.*
7. *Les derniers procédés de la Photominiature.*
8. *Les Peintures sur étoffes, soie, velours, etc.*
9. *La Peinture en imitation de tapisserie.*
10. *La Peinture et Gravure sur verre.*
11. *Le Découpage artistique, la Marqueterie, la Pyrogravure.*
12. *La Céramique d'imitation. — Métallisation du plâtre. — Galvanoplastie.*

MACON, PROTAT FRÈRES, IMPRIMEURS

www.ingramcontent.com/pod-product-compliance
Lightning Source LLC
Chambersburg PA
CBHW071410220526
45469CB00004B/1239